中国画入门·松竹梅

马伟林 著

上海书画出版社

目　录

前 言

松树和柏树同属常绿乔木，树姿伟岸，树龄长，有"千年松柏"之说。古往今来历代文人画家均喜咏松柏、画松柏，以其苍劲挺拔、阳刚傲骨之风范，正直坚强，刚正不阿之精神作勉，在中国画中多有以松、柏为主题的作品，在山水画中亦多有松柏，或与鹤同绘为松鹤图，与梅竹同现为三友图等。

竹在我国分布很广，品种也很多，竹竿挺直，虚心有节，竹叶秀美，常年碧绿，历来被文人画家所喜爱，历代画竹名家用各自不同的表现手法，将中国画笔墨技巧的诸多元素转化为艺术表现形式，体现了极高的文化内涵。

梅花系落叶乔木，初春开花。是我国的传统名花之一。梅花绽放于冬暮初春，时值严寒，百花凋零，唯梅花一枝独秀，由此而深受人们喜爱。"宝剑锋从磨砺出，梅花香自苦寒来。""俏也不争春，只把春来报。"无数诗画作品赞美梅花临风傲雪、冰肌玉骨的风度，歌颂梅花高洁刚正、雅逸坚贞之精神。中国画以梅花为主题的绘画作品至今已有千年历史，无数传世佳作体现了各个时期不同的风格与内涵。

本册对松、柏、竹、梅的枝、干（竿）、叶、花作了较为详细的分析演示。另附完整作品示范，可供初学者作研习参考。

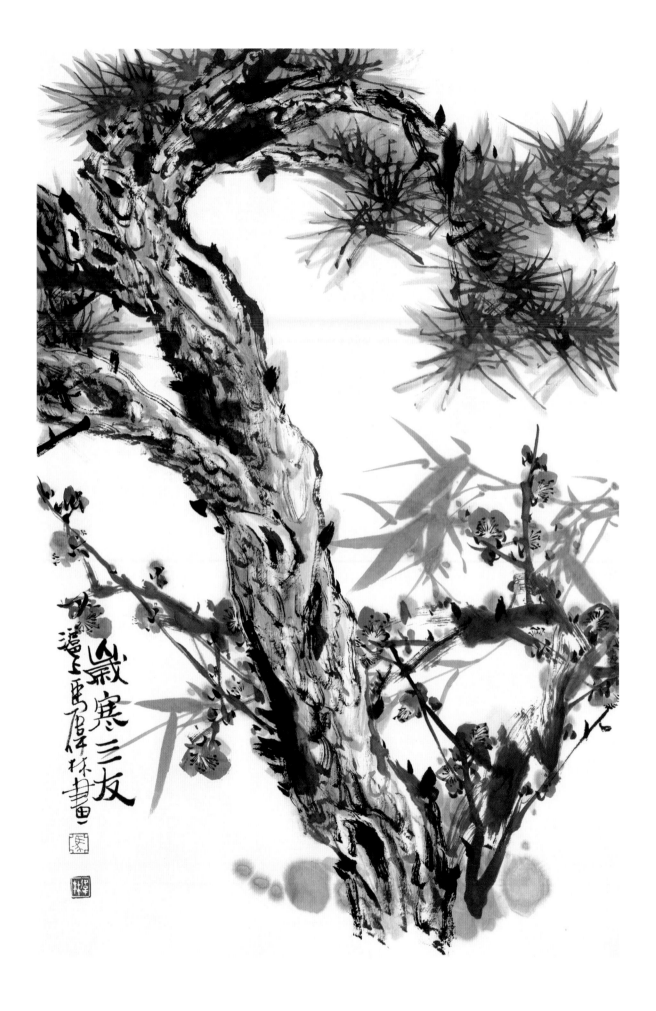

岁寒三友

松叶畫法〈一〉扇形

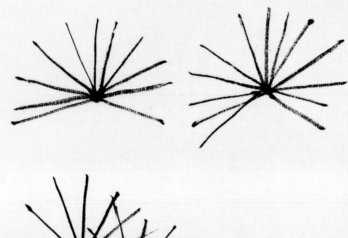

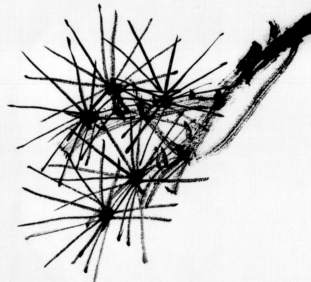

松樹畫法〈二〉馬尾松

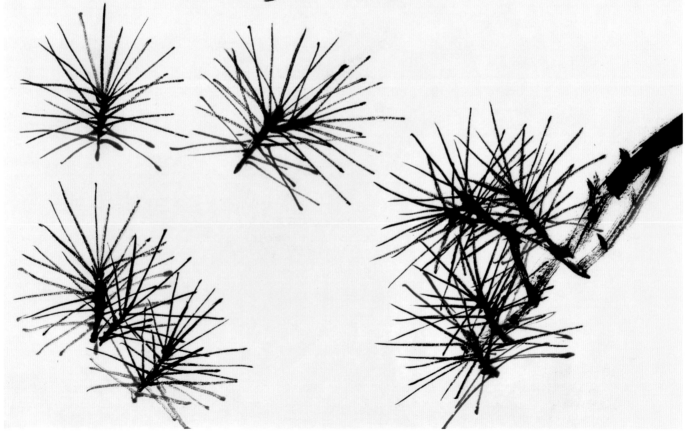

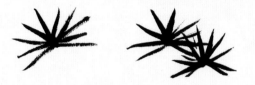

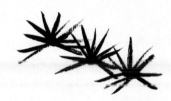

松叶画法（三）

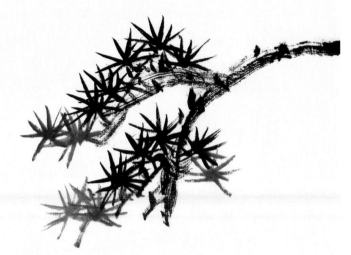

侧锋破笔擦（宜远松画法）

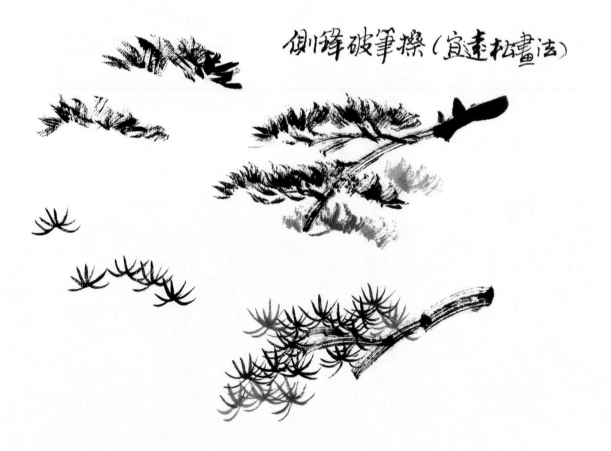

松针的基本画法

　　画法因各种不同的松树而异，一般松叶画法（扇形）中锋出笔，以一点为中心，由内向外撇出，并组合成放射状，不宜过密或过疏。马尾松亦如此，其形为椭圆，画时附着于一小段短枝为中心向外撇出。画五针松用笔宜先轻后重。远松（山水画中）松叶可用侧锋擦出，注意浓淡干湿。

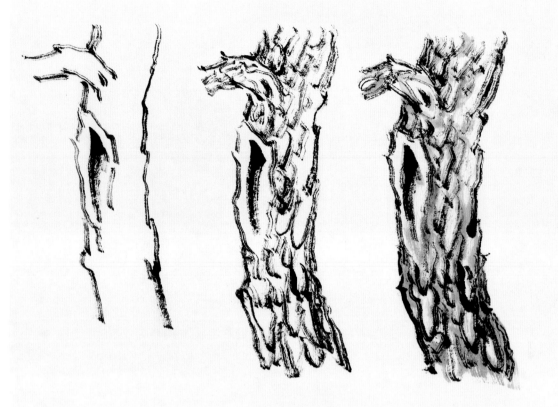

松树树干画法(一)

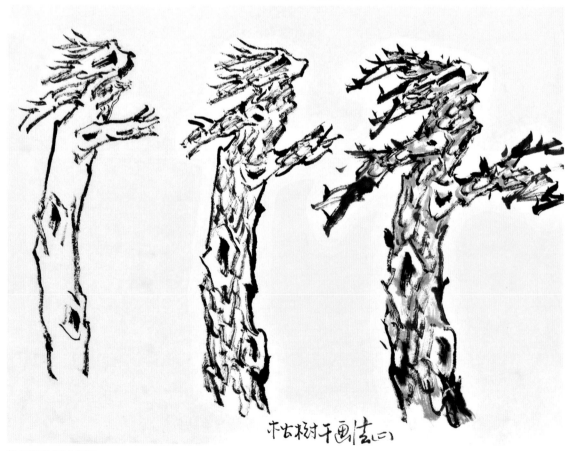

枯树干画法(二)

松树干的基本画法

先勾树干的外形，两边的轮廓线要有变化，同时注意树干的曲直走向。用笔以中、侧锋为主，用墨不宜太湿，以干湿相交为宜。

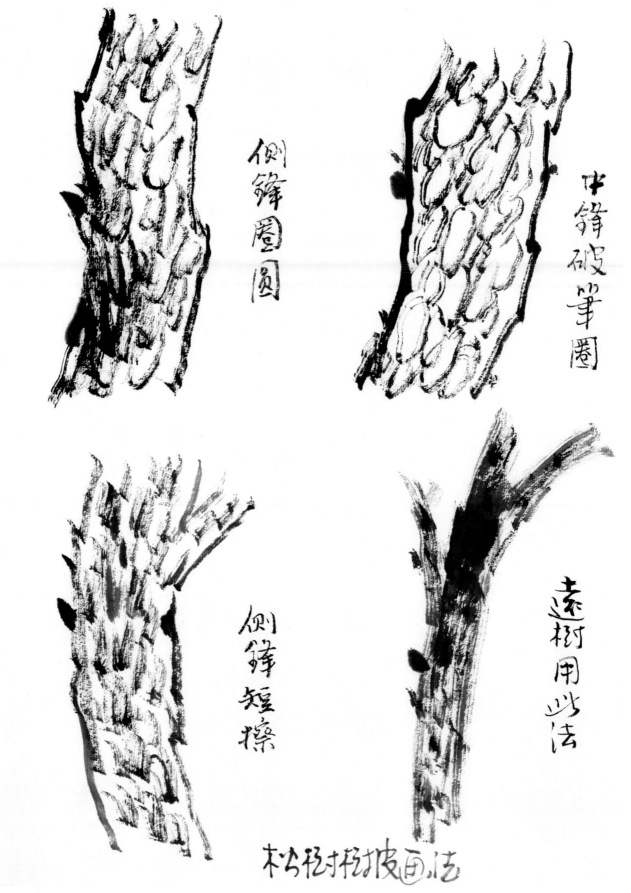

侧锋圈圆

中锋破笔圈

侧锋短擦

远树用此法

枯松村枝披面法

松树树皮的基本画法

　　松树皮呈鳞状，可以有各种表现方法：或圈或皴均可，画时干湿要有变化，呈不规则状。

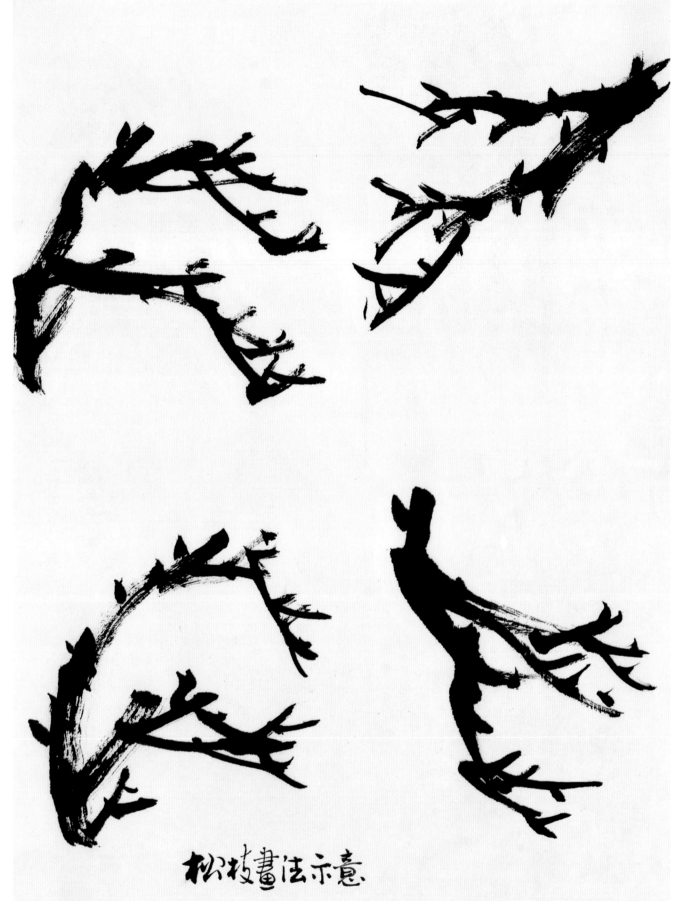

松枝畫法示意

松枝的基本画法

画松枝可中侧锋并用，小枝宜中锋，用笔要果断。向上的谓鹿角，下垂的谓蟹爪，须疏密有致。

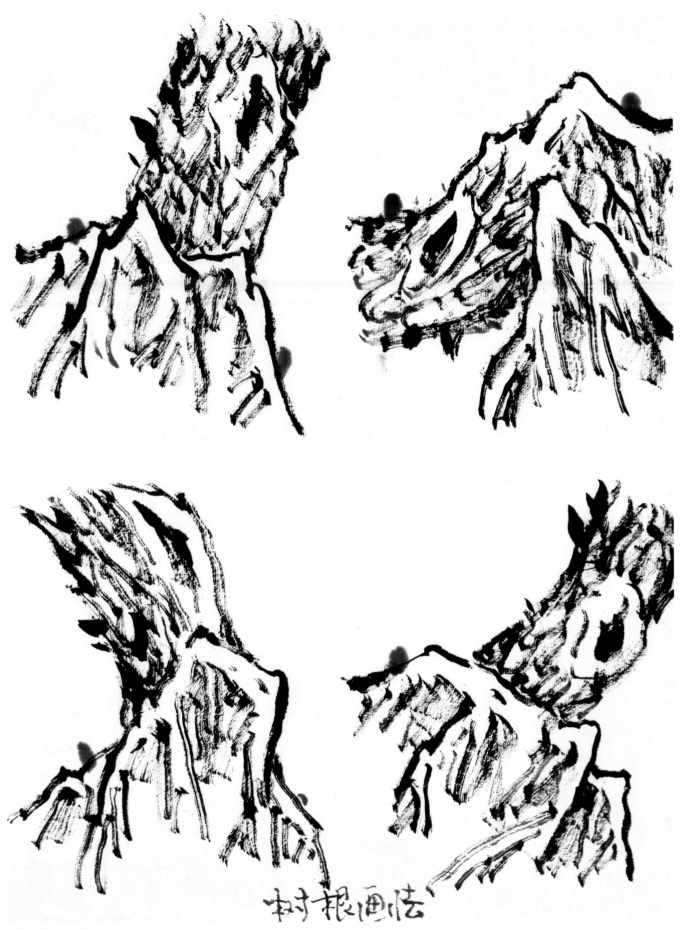

树根画法

树根的基本画法

　　主根光滑不宜鳞皱，画时注意根部主根的走向与树干走向的合理安排，要有稳固感。

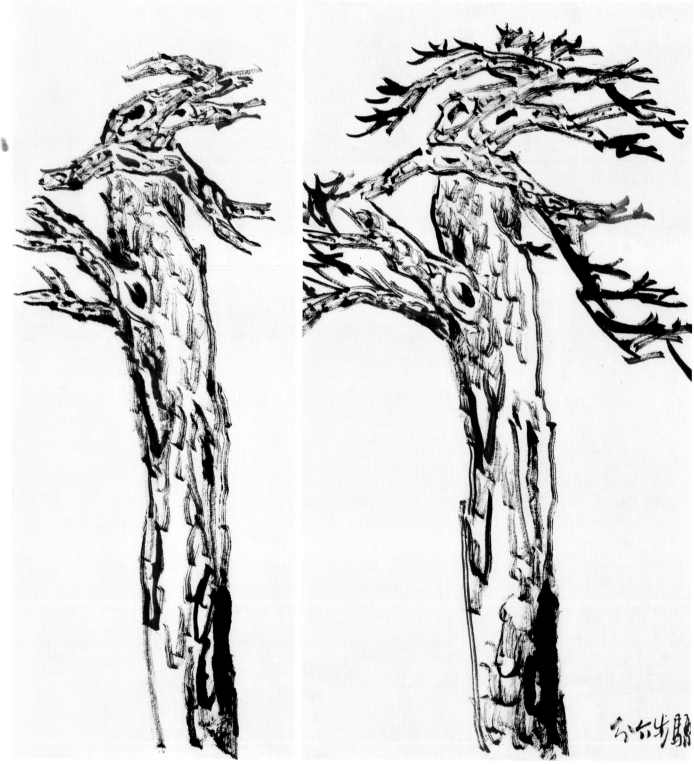

画松步骤分解

　　花鸟画中松树的画法多采用折枝，宜露根不见顶或见顶不露根，方显树枝高大。先勾出松树的主干并皱出鳞状树皮。然后在主干上添画分枝及小枝。

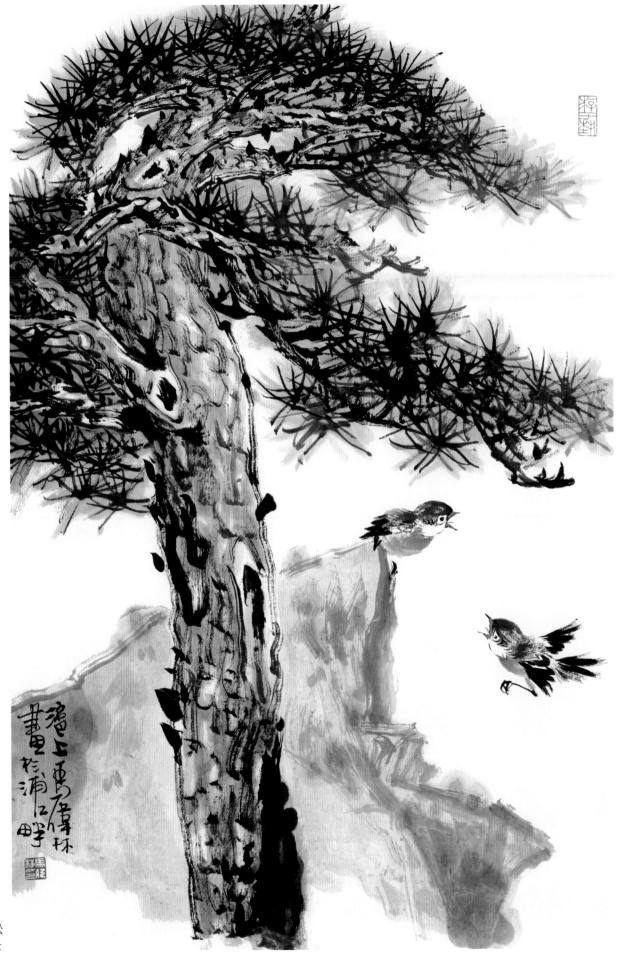

补画松
叶以及补景

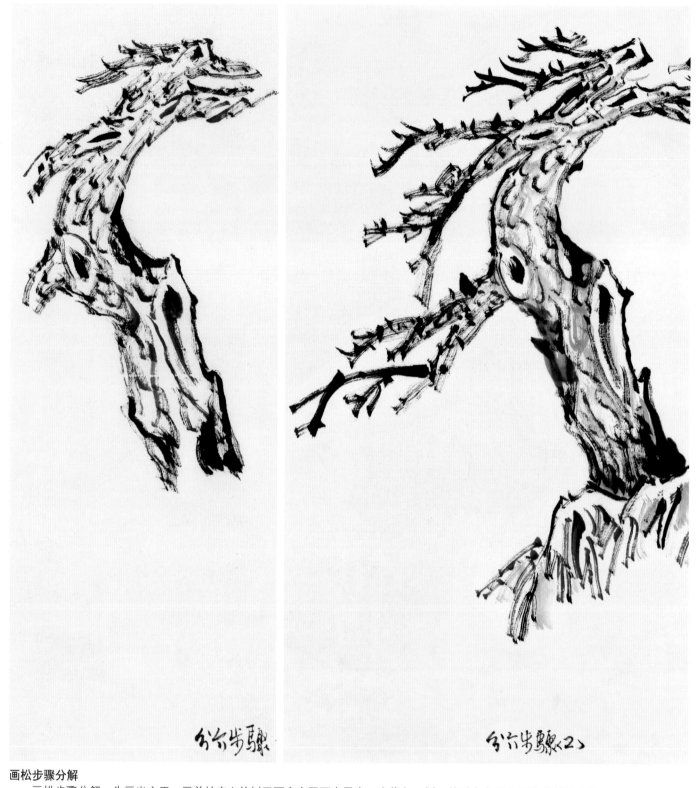

画松步骤分解

　　画松步骤分解：先画出主干，画单枝直立的树干不宜在画面中居中，应偏向一侧。然后在主干上画出分枝及小枝。

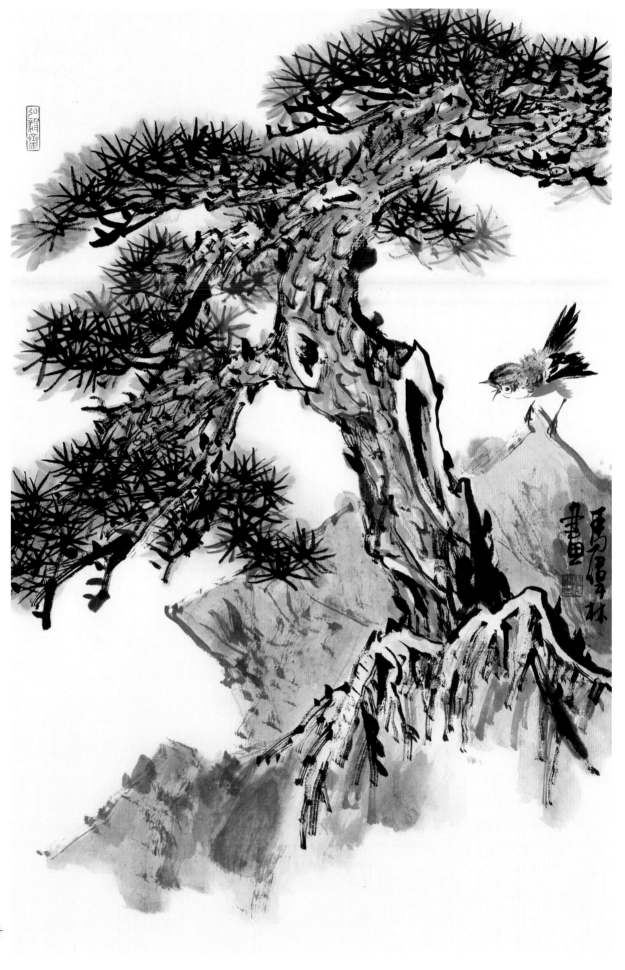

补枝叶
及补景。

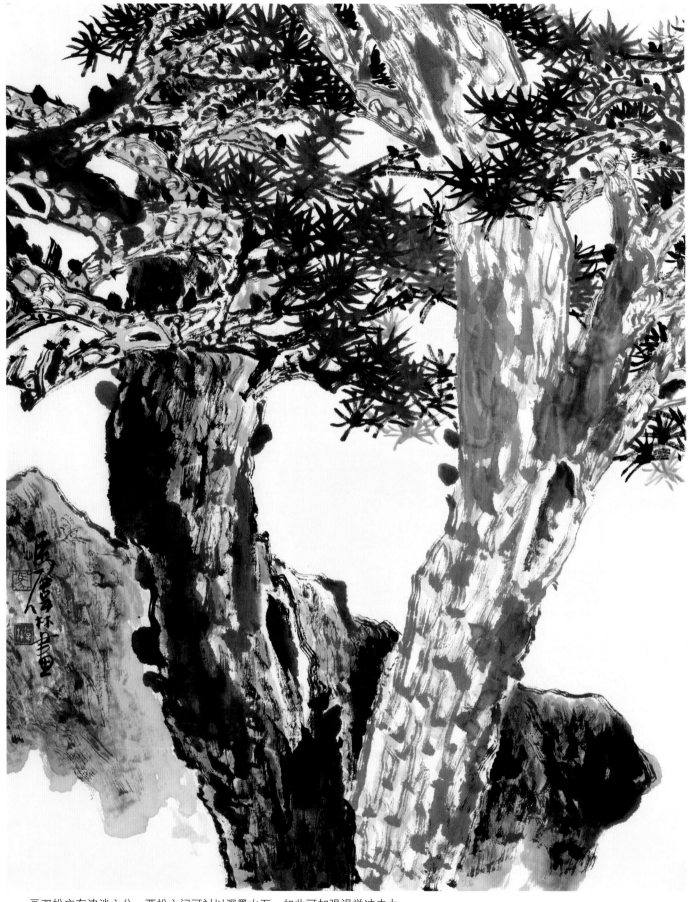

画双松应有浓淡之分，两松之间可衬以深墨山石，如此可加强视觉冲击力。

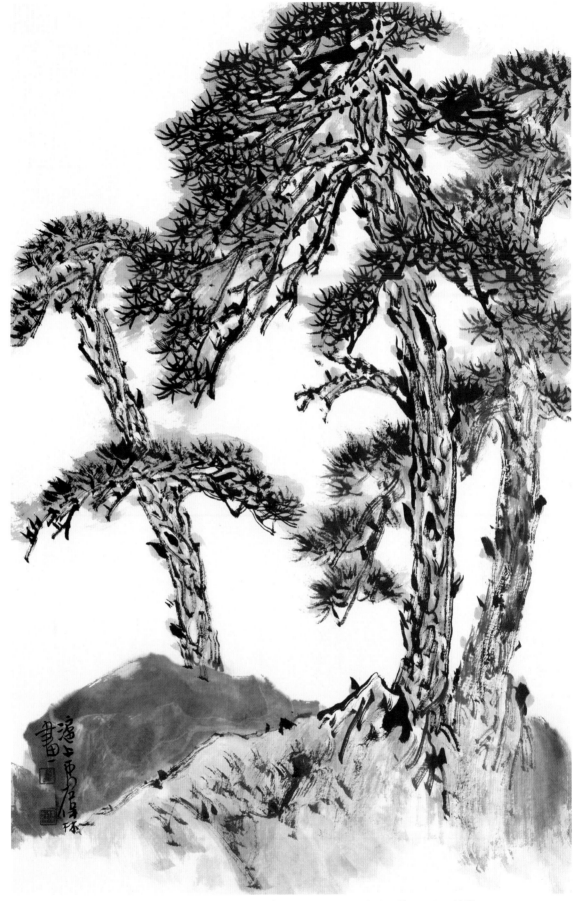

画多棵松树时应有主宾前后关系，粗细疏密要有变化，以达相互映衬之效果，在用笔技法上也应有区分。

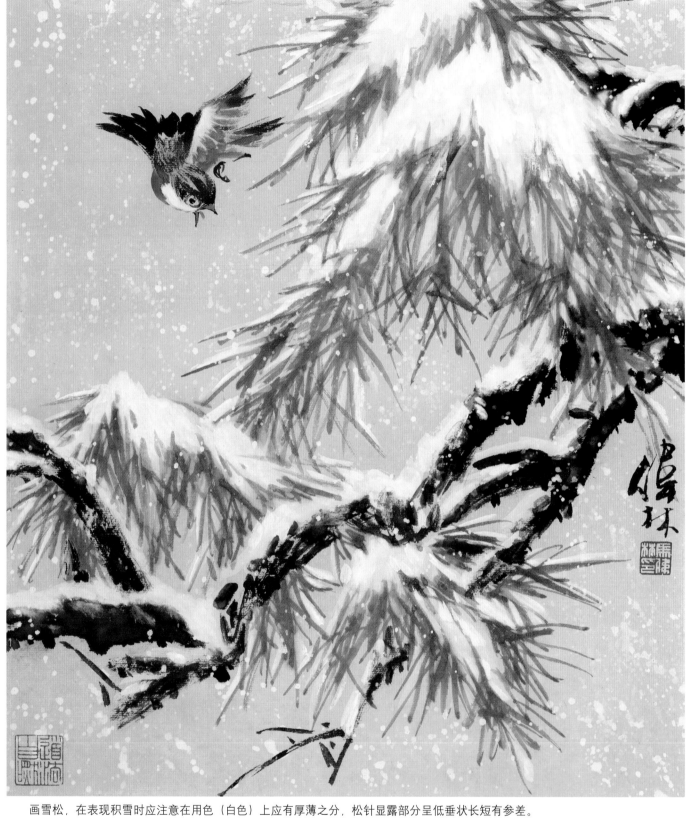

画雪松，在表现积雪时应注意在用色（白色）上应有厚薄之分，松针显露部分呈低垂状长短有参差。

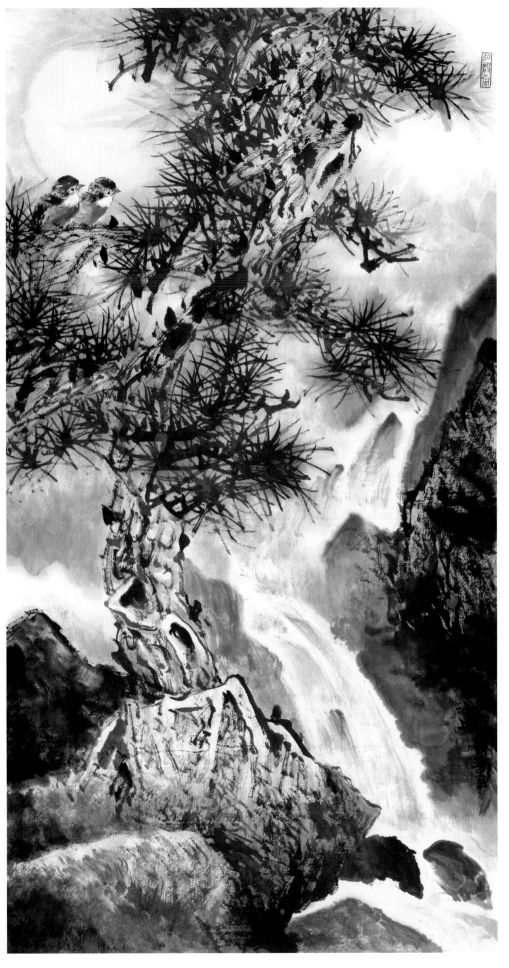

"明月松间照，清泉石上流"，古松、明月、山石、流水的组合，体现的是诗的意境。

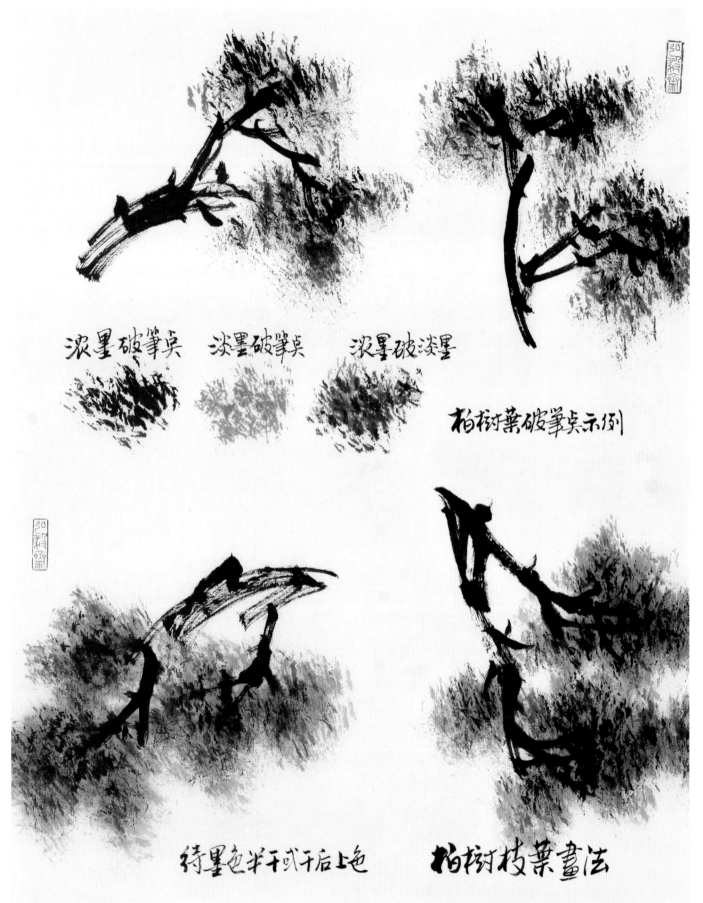

浓墨破笔点　　淡墨破笔点　　浓墨破淡墨

柏树叶破笔点示例

待墨色半干或干后上色　　柏树枝叶画法

柏树叶的基本画法

　　柏树叶宜用破笔点来表现，用墨要浓、淡、干、湿互掺，并注意疏密呼应。

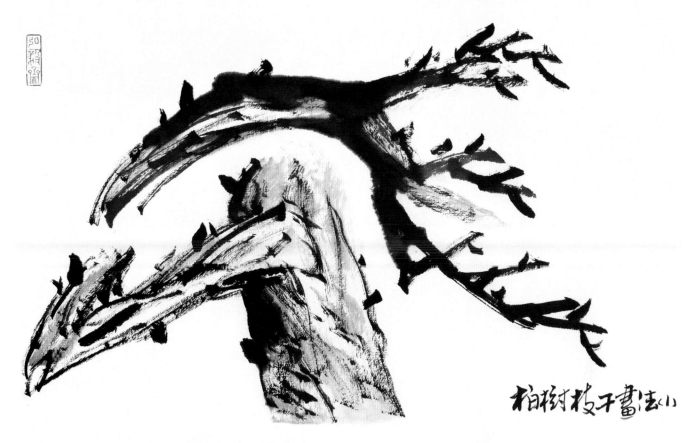

柏树枝干画法(一)

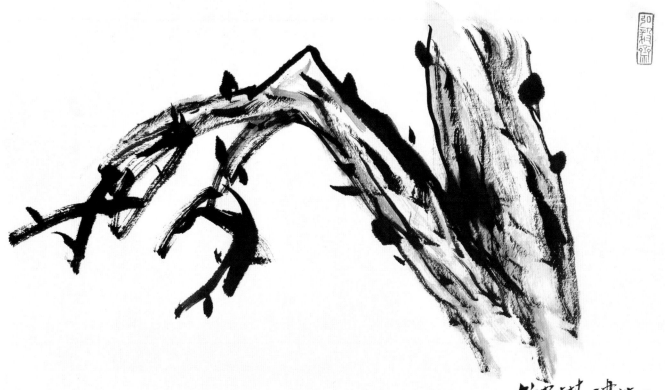

柏树枝干画法(二)

柏树枝干画法

　　枝干造型宜弯曲盘绕，小枝部分须中锋用笔。

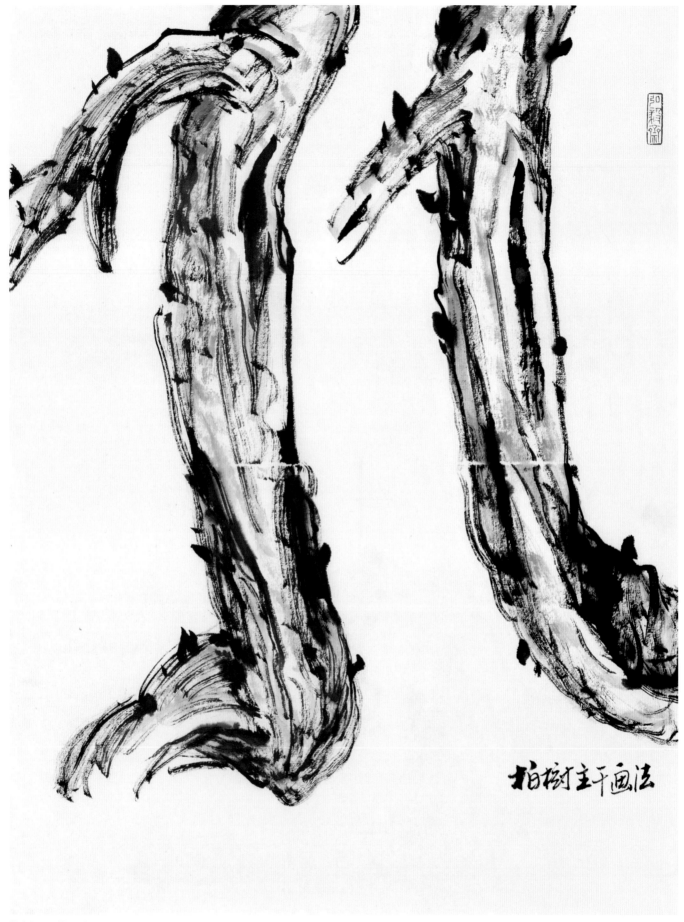

柏树主干画法

柏树主干的基本画法

　柏树的主干造型奇特呈弯曲盘绕状，宜用中锋转侧锋长线条来表现。轻重干湿并用，从上而下顺势而画。

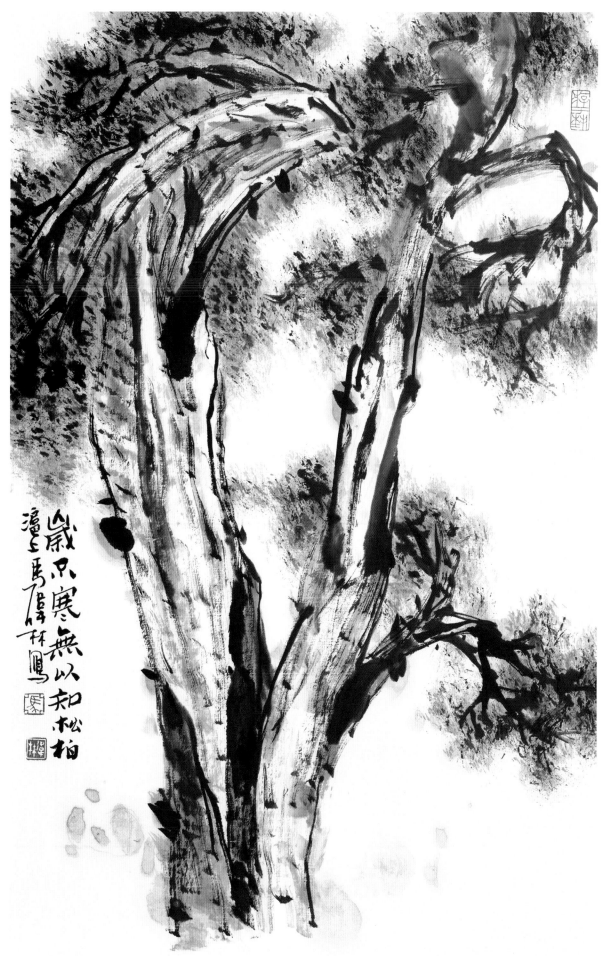

岁不寒无以知松柏

泸上马骋林鹏

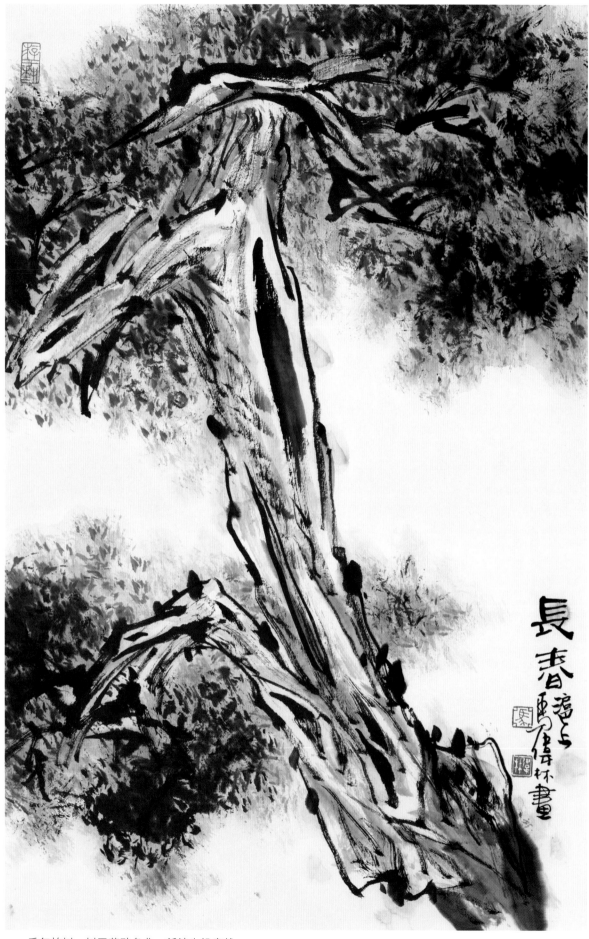

千年柏树，树干苍劲盘曲，新枝生机盎然。

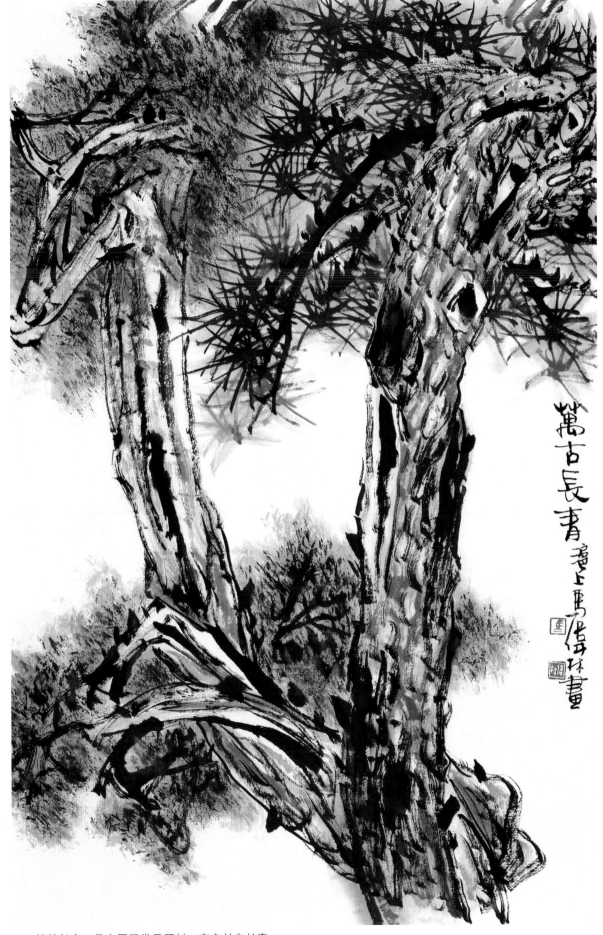

松柏长春，是中国画常见题材，寓意长寿长春。

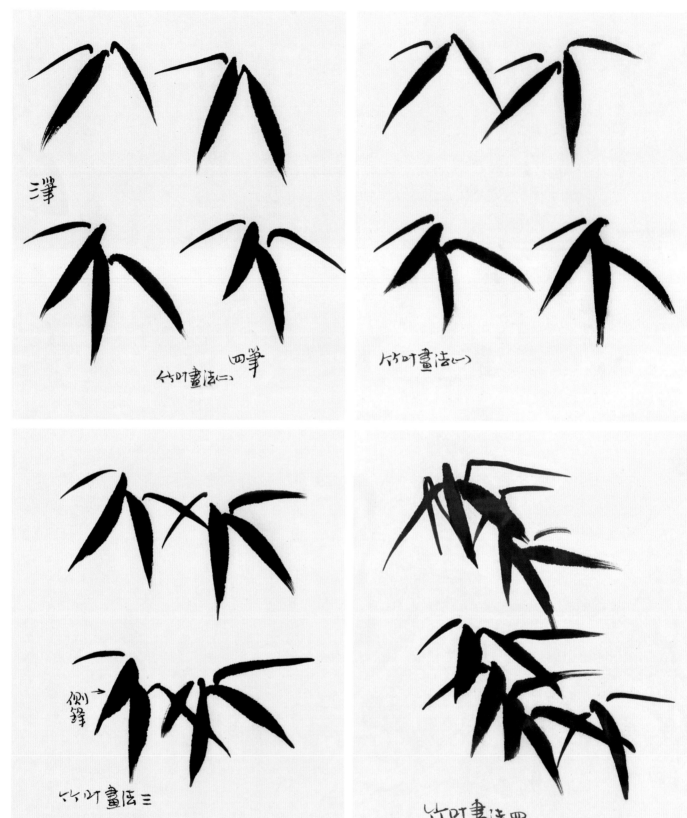

竹叶的基本画法

　　画竹叶可从三笔（个字形）、四笔（介字形）开始练习。运笔以中锋为主，注意提、按，气脉顺势、笔笔相连。

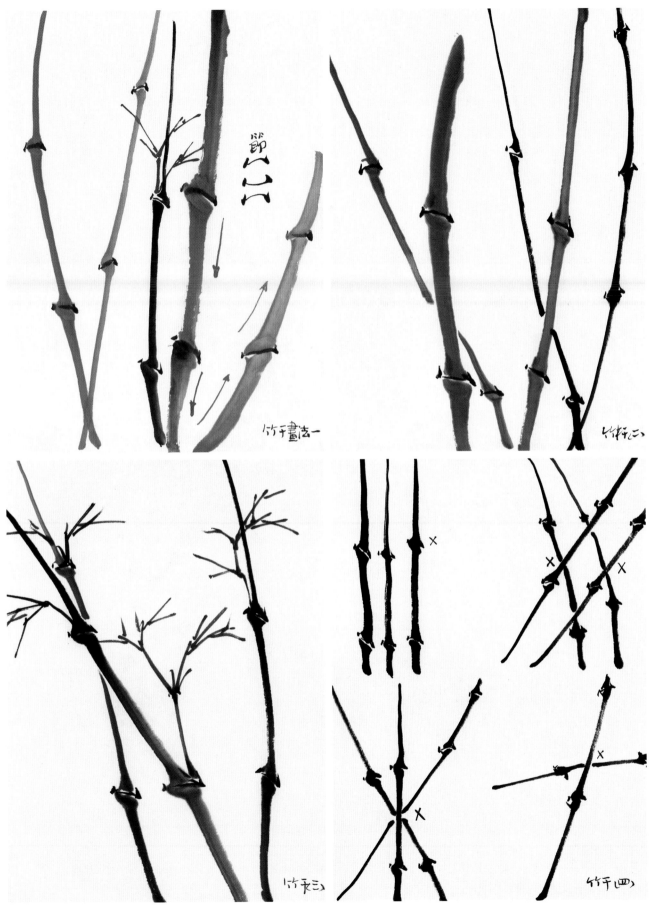

竹竿的基本画法

　　中锋行笔，行笔至竹节处顿挫，并再行顿挫起笔画另一节竹竿。行笔可自下而上，反之也可，画横竿时由左到右。画节用深墨。

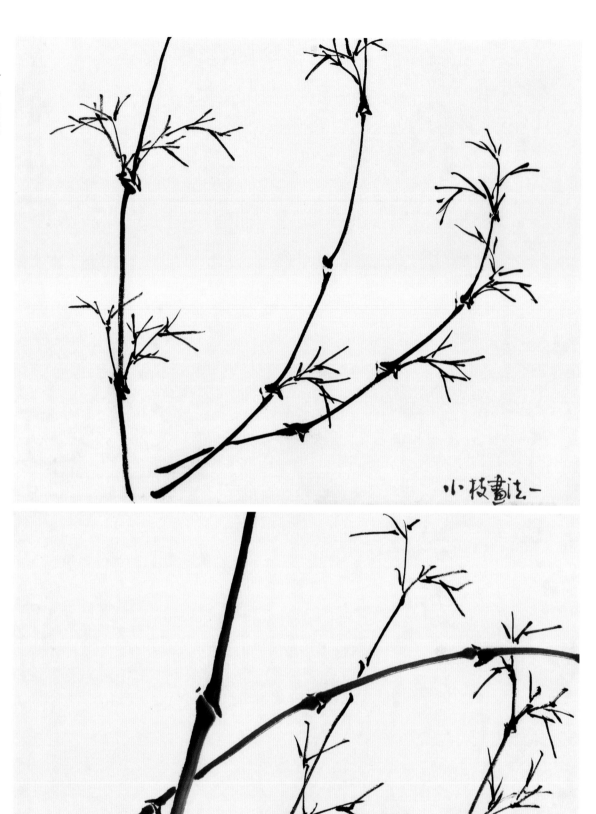

小枝的基本画法

　　画小枝须用中锋，小枝由竹节处长出，主竿节距越朝上越长，小枝节距则越画越短。

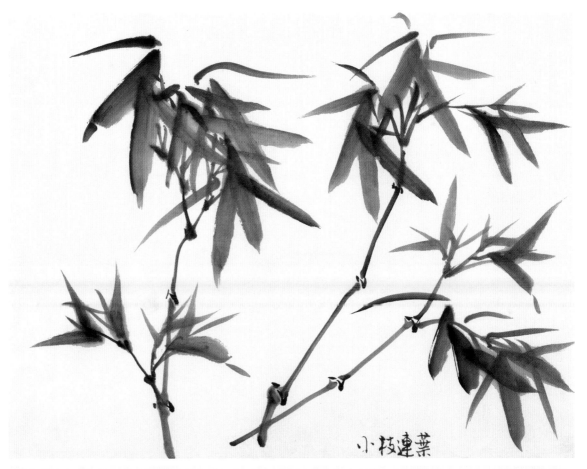

小枝连叶

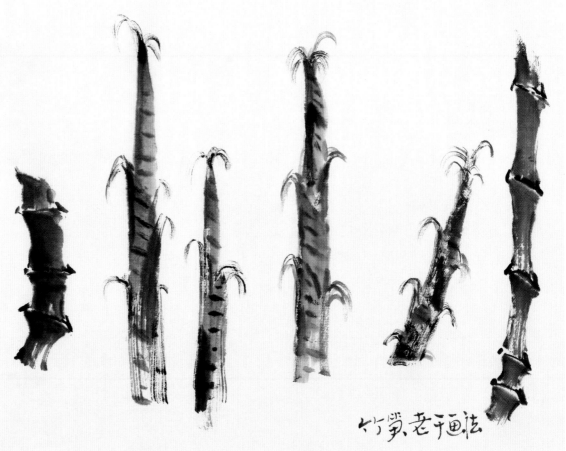

竹笋、老干画法

竹笋、小枝连叶的基本画法

　　画竹笋用侧锋，前尖后宽。先画小枝再行补叶，竹叶皆由小枝末端长出。

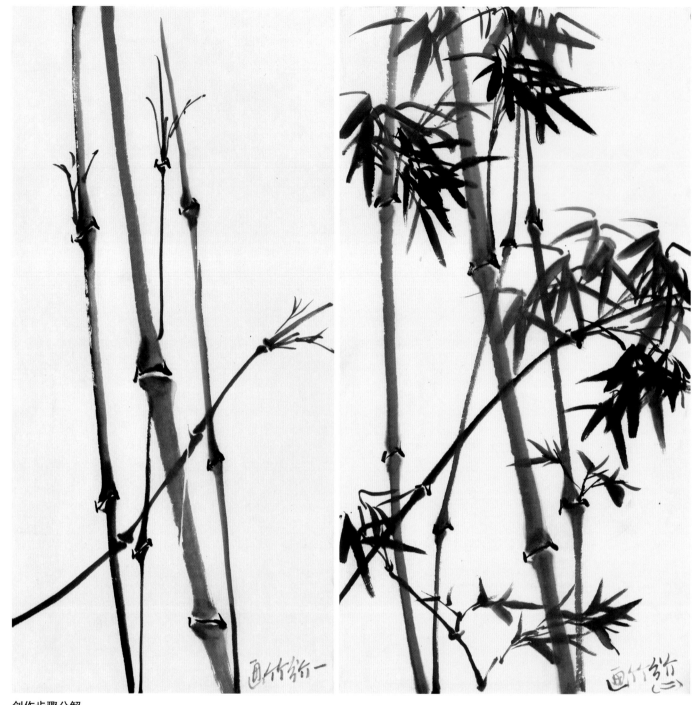

创作步骤分解

 先画竹竿，定下主竿的位置以及走向。再添小枝、画叶，注意疏密浓淡变化。

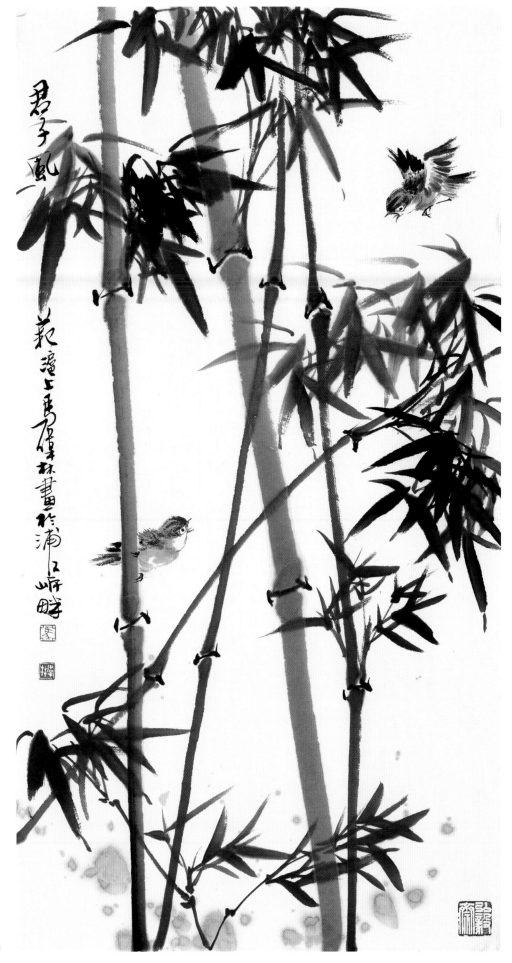

补景后完成作品

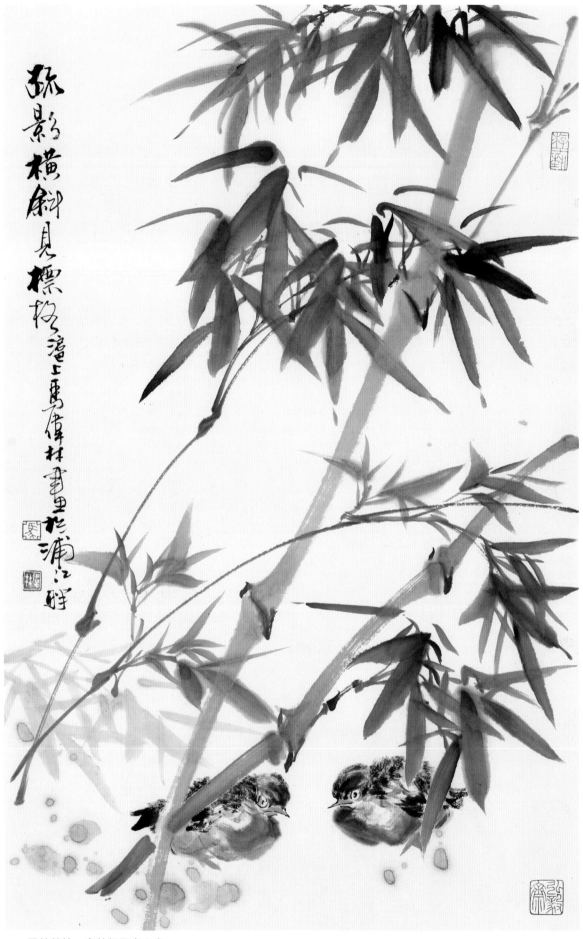

疏影横斜且题标 挹上马伟林画里于浦江畔

翠竹鹌鹑，寓竹报平安之意。

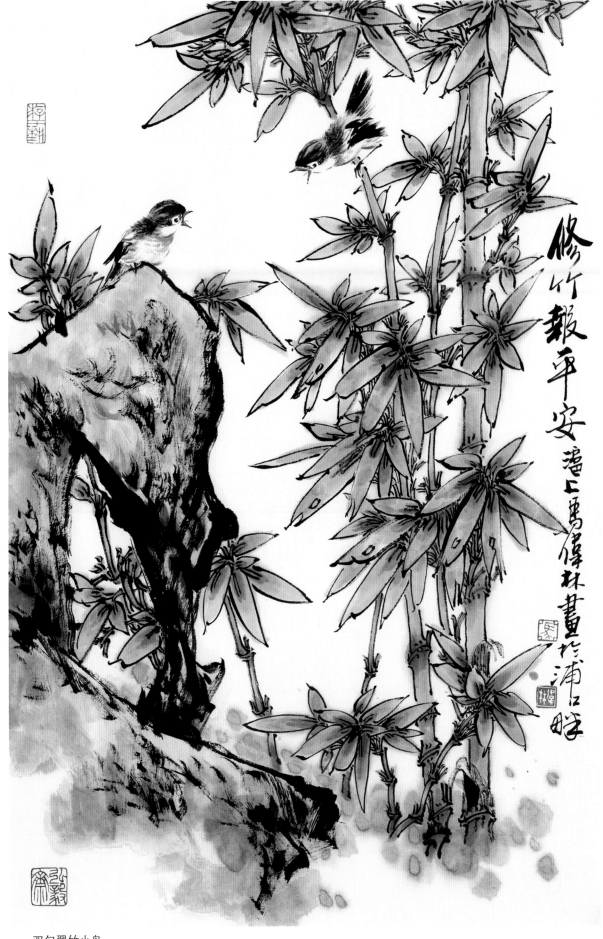

修竹报平安 沪上马伟林画于浦江畔

双勾翠竹小鸟

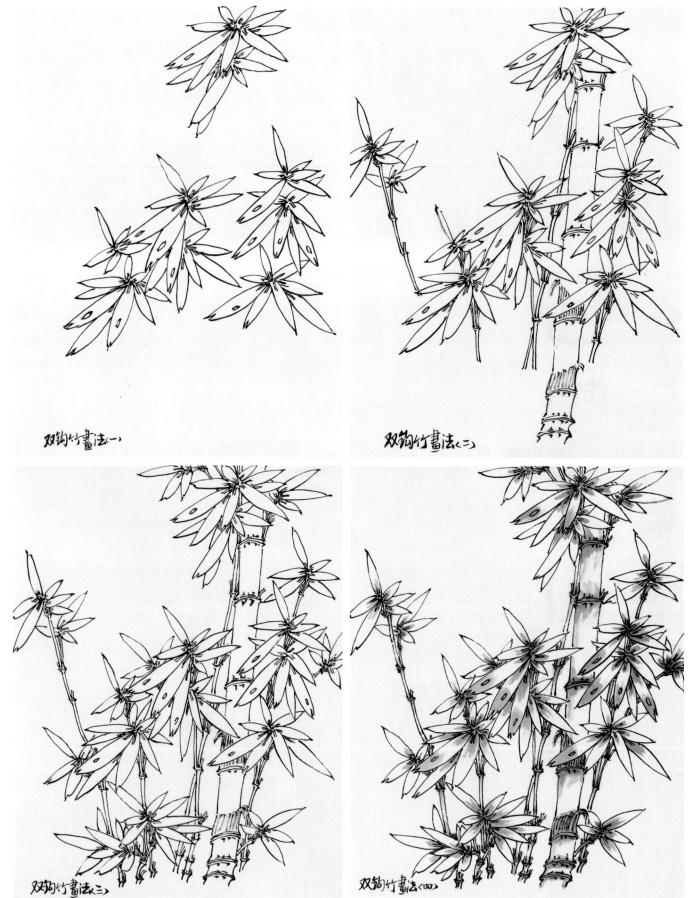

双钩竹畫法(一)

双钩竹畫法(二)

双钩竹畫法(三)

双钩竹畫法(四)

双勾竹分解的基本画法

　　先在画面中并确定主要叶丛的位置加以勾勒。勾线要流畅，有顿挫之变化。接着补画主竿。然后画小枝串连竹叶并画补零星的小叶、小枝。勾线完毕后，在叶片的底部和竿节处用淡墨青烘染。最后用汁绿罩染并补景。

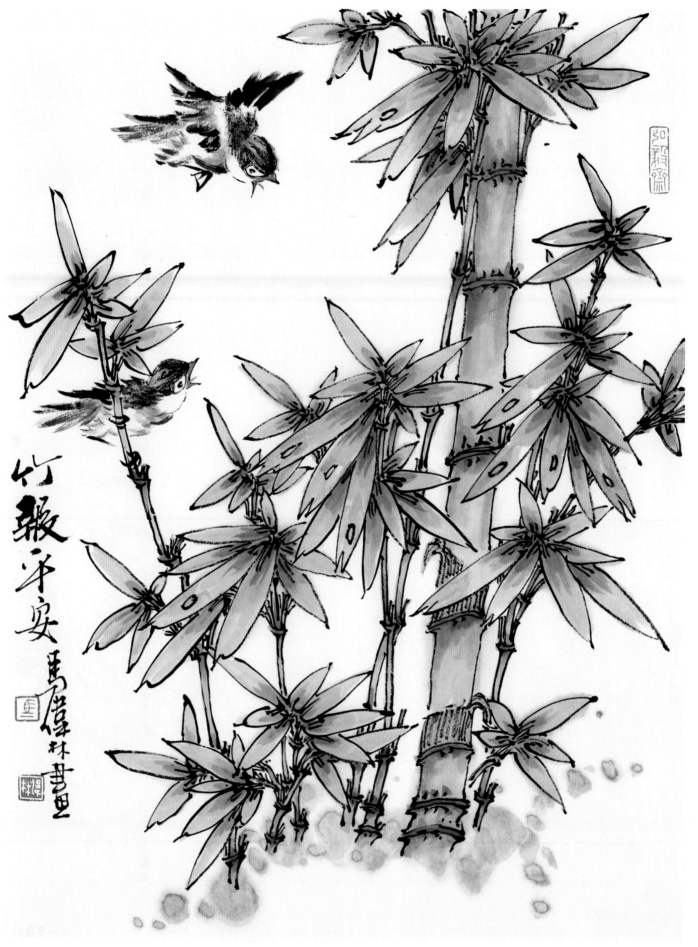

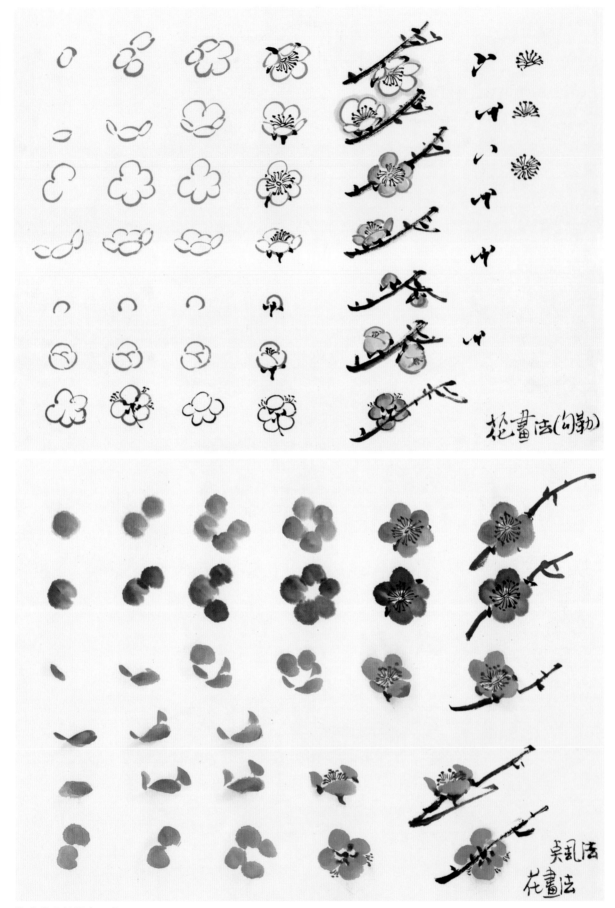

梅花花朵的基本画法

　　勾勒：用淡墨勾花瓣法，浓墨画花蕊花蒂。白色梅花花瓣外圈用淡汁绿烘染。点虬法：用羊毫笔蘸朱砂或朱磦，笔尖蘸曙红点红梅。花蕊、花蒂用深胭脂点。

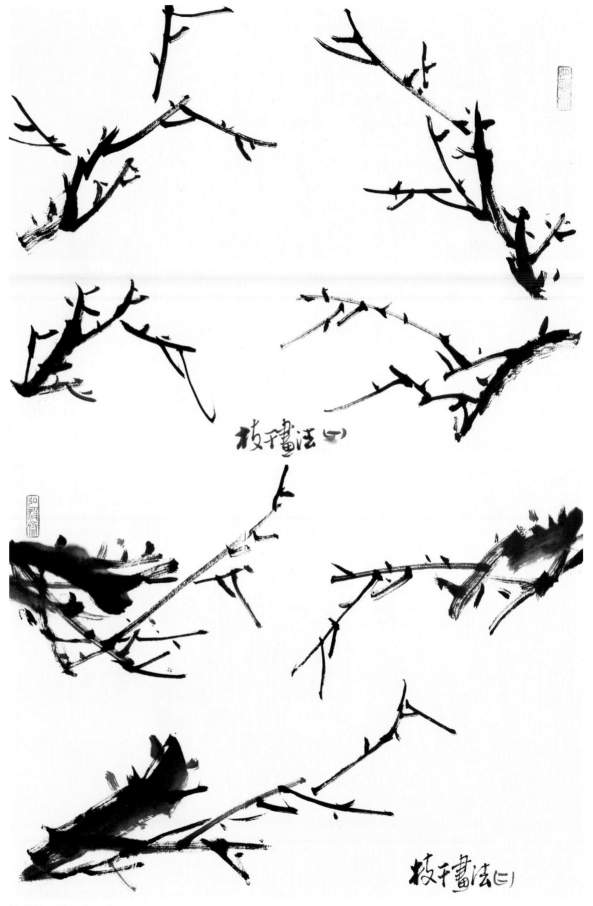

枝干畫法（一）

枝干畫法（二）

梅花枝干的基本画法

　　画粗枝可中侧锋并用，写小枝须用中锋，运笔要果断，枝干出枝方向应顺势，不可零乱。

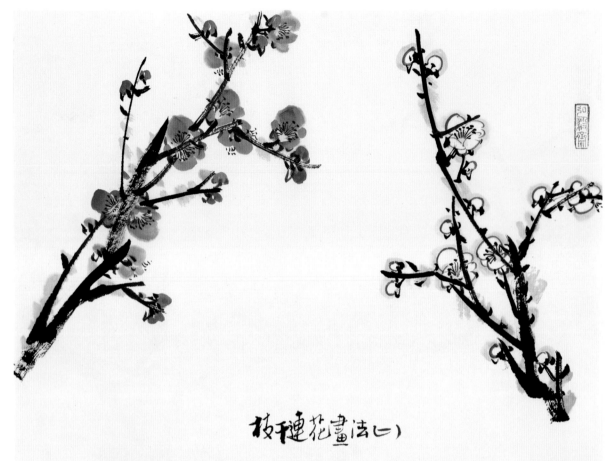

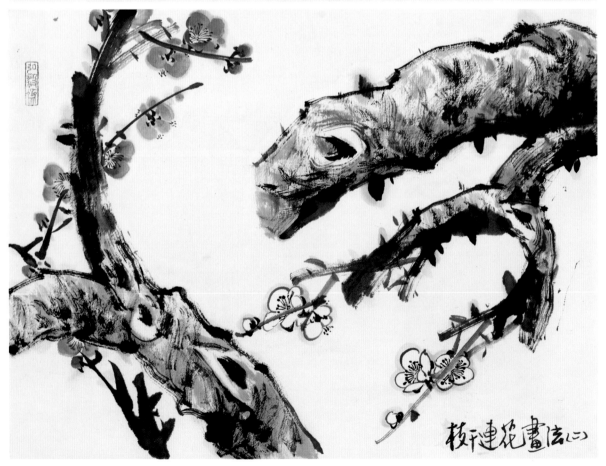

枝干连花的基本画法
　　画时要注意梅花的正反及与枝干的关系。

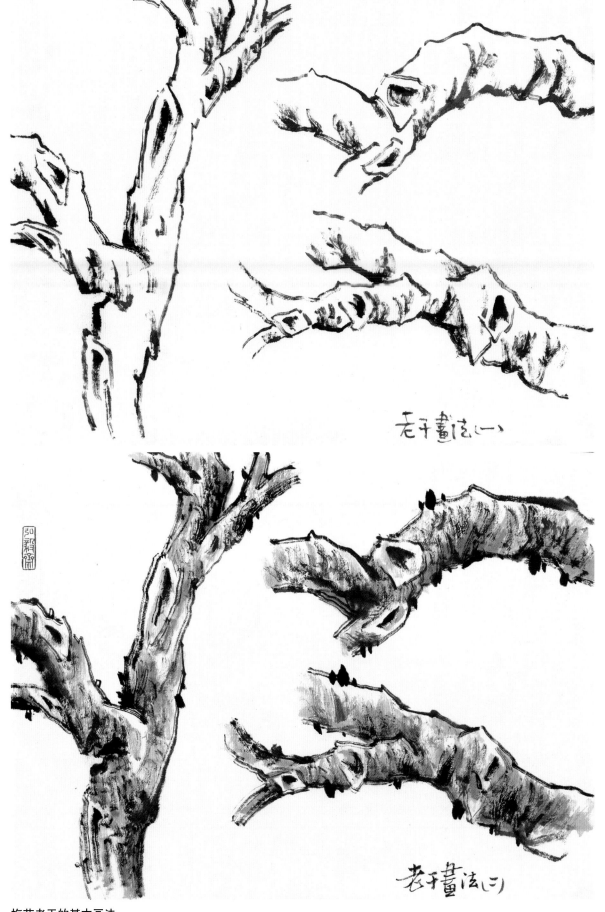

老干画法(一)

老干画法(二)

梅花老干的基本画法

　　老干的轮廓线条要有变化。勾线完毕后在老干的暗部施以皴擦烘染，使其产生立体感。

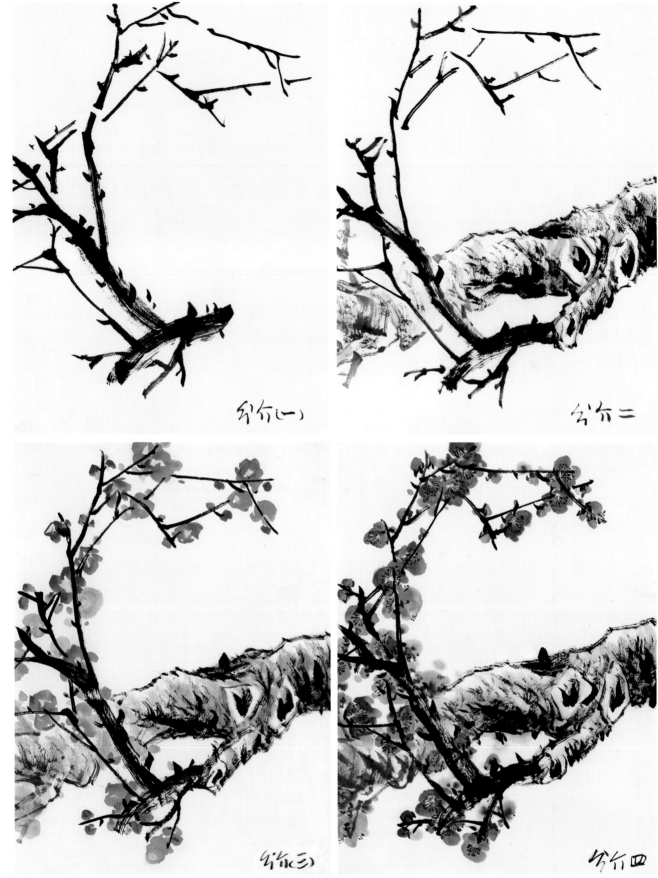

红梅的基本画法

 先用浓墨画出主要枝干。再补画老干作穿插。接着用朱磦调曙红点花。最后点花蒂、花蕊。

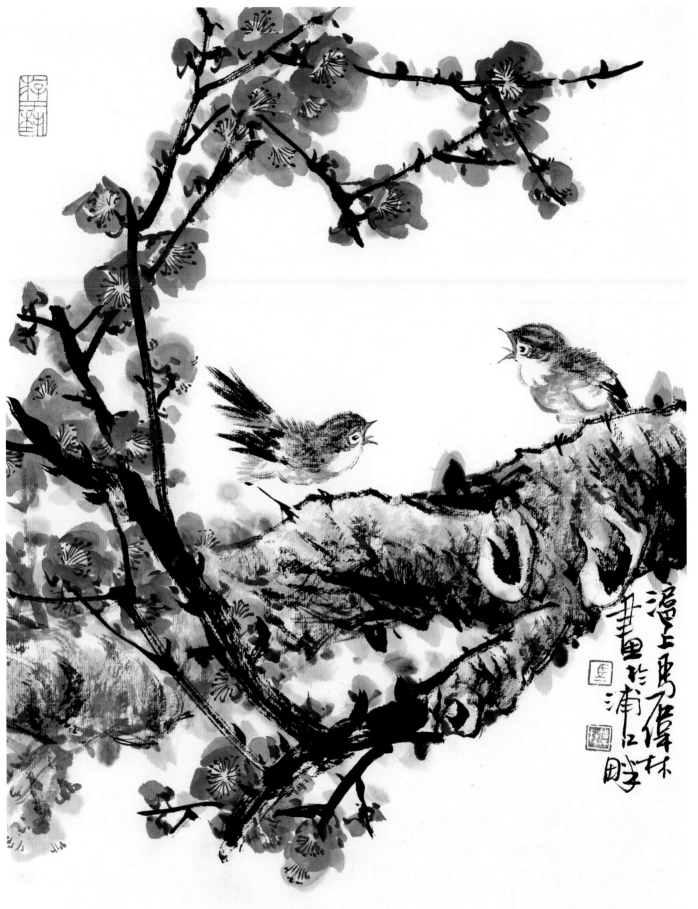

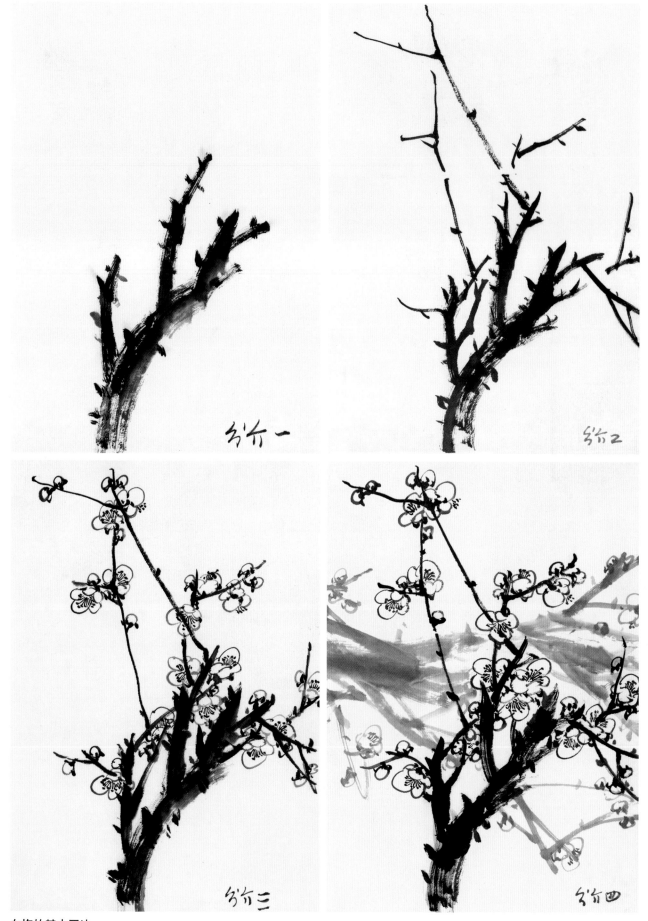

白梅的基本画法

　　先用浓墨画出主要枝干。再补画小枝。然后用淡墨勾花。最后补点淡墨老干作背景。

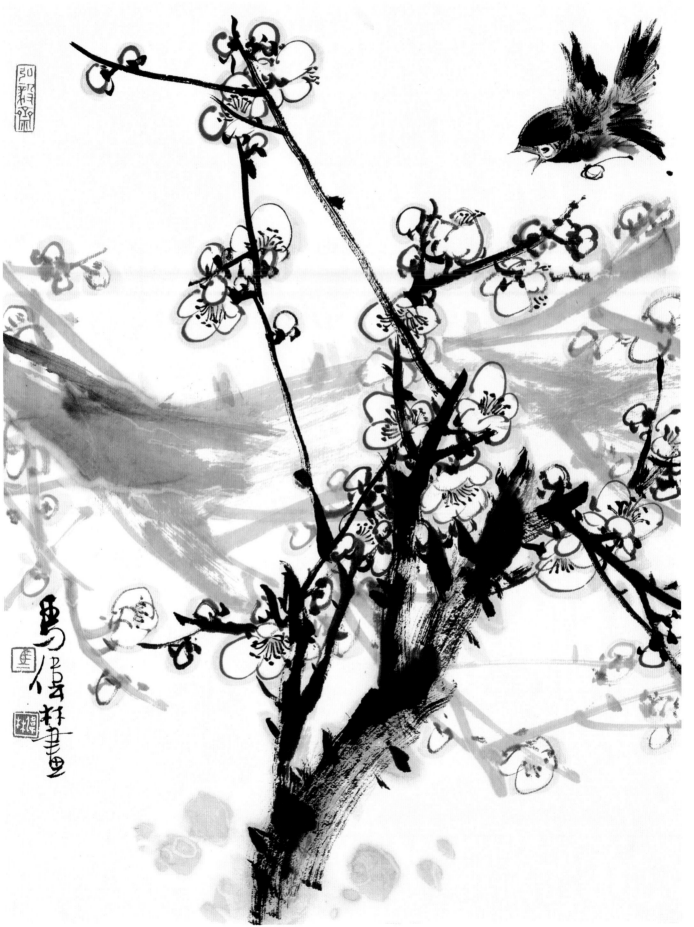

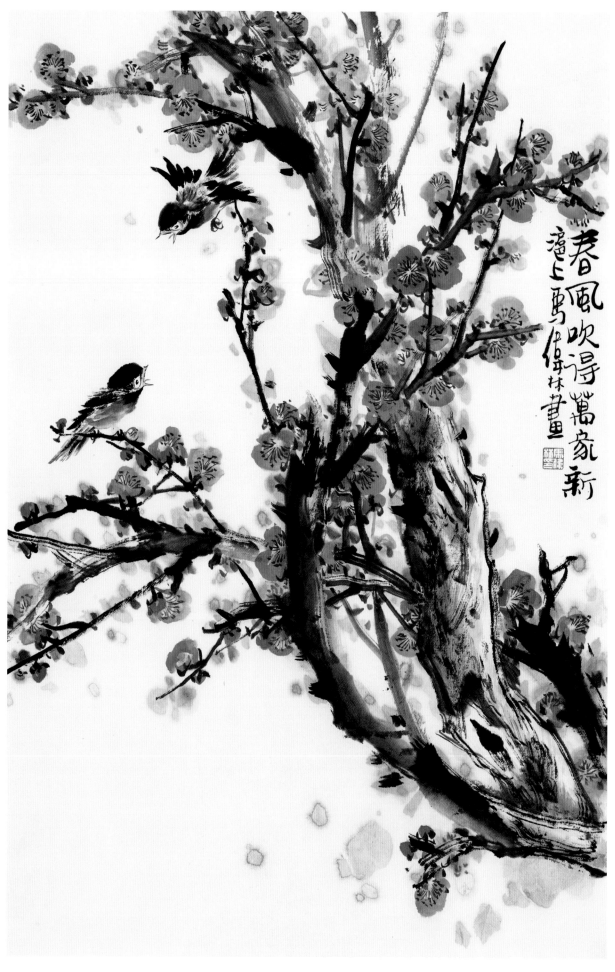

春風吹得萬象新
癅上鳴偉新林畫

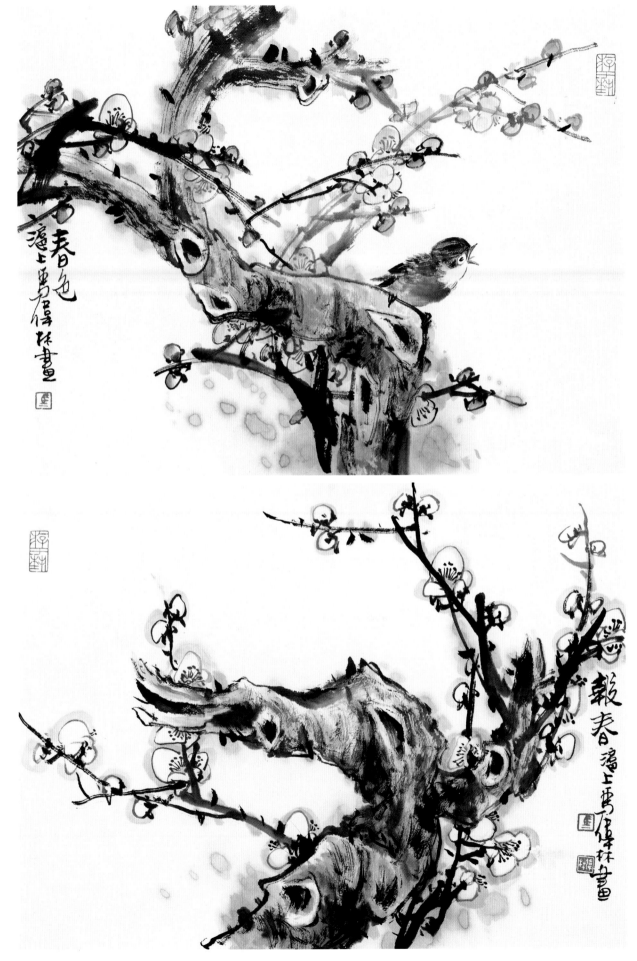

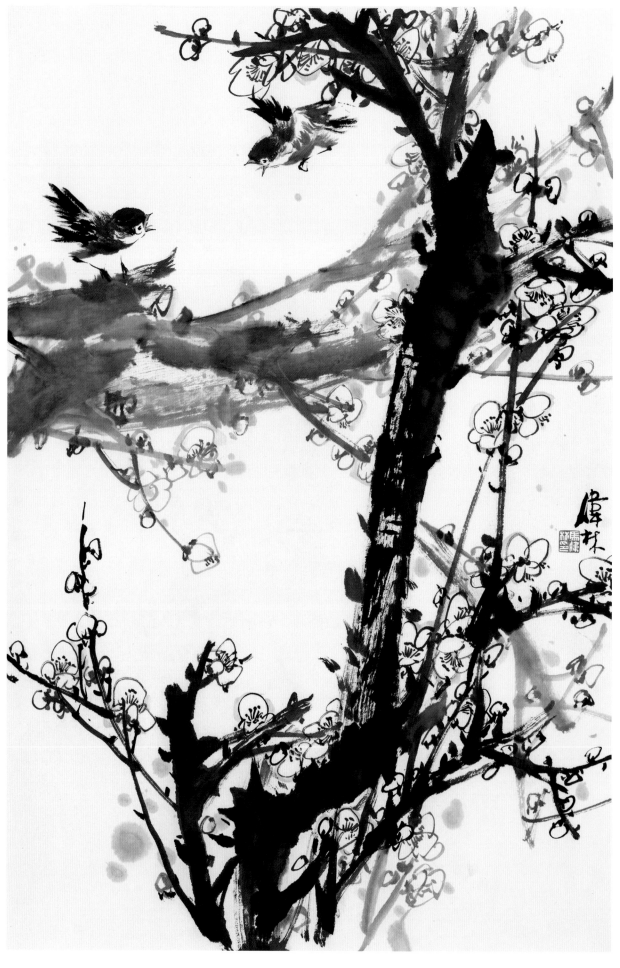

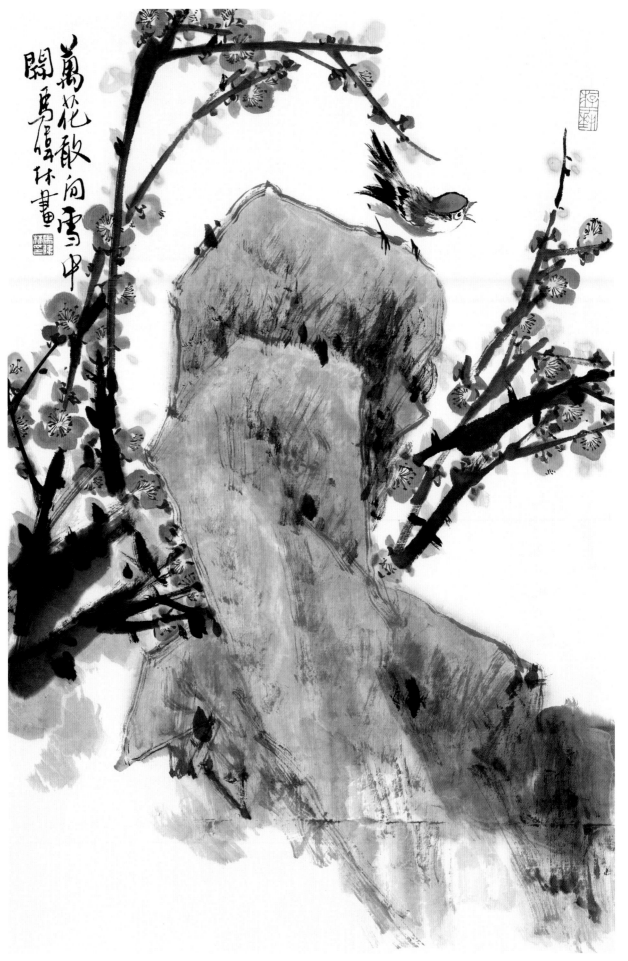

萬花敢向雪中開 馬偉林畫

图书在版编目(CIP)数据

　　松竹梅 / 马伟林著. —— 上海 ：上海书画出版社,2013.12（中国画入门）

　　ISBN 978-7-5479-0730-6

　　Ⅰ．①松… Ⅱ．①马… Ⅲ．①松属－花卉画－国画技法②竹－花卉画－国画技法③梅花－花卉画－国画技法 Ⅳ．①J212.27

　　中国版本图书馆CIP数据核字(2013)第299751号

中国画入门·松竹梅

马伟林　著

责任编辑	孙　扬
审　　读	曹瑞锋
责任校对	朱　慧
封面设计	杨关麟
技术编辑	杨关麟　包赛明

出版发行　　⑧上海书画出版社

地址	上海市延安西路593号　200050
网址	www.shshuhua.com
E-mail	shcpph@online.sh.cn
制版	上海文高文化发展有限公司
印刷	上海画中画包装印刷有限公司
经销	各地新华书店
开本	889×1194　1/16
印张	3
版次	2013年12月第1版　2018年8月第3次印刷
印数	7,601-9,400

书号	**ISBN 978-7-5479-0730-6**
定价	**20.00元**

若有印刷、装订质量问题，请与承印厂联系